中国书画浅说

诸宗元 著

浙江人民美术出版社

图书在版编目（ＣＩＰ）数据

中国书画浅说 / 诸宗元著 . -- 杭州：浙江人民美术
出版社 , 2020.4
　ISBN 978-7-5340-7703-6

　Ⅰ . ①中… Ⅱ . ①诸… Ⅲ . ①书画艺术 – 研究 – 中国
Ⅳ . ① J212

中国版本图书馆 CIP 数据核字 (2019) 第 229834 号

中国书画浅说

诸宗元 著

责任编辑　姚　露　张怡婷
装帧设计　王妤驰
责任校对　毛依依
责任印制　陈柏荣

出版发行　浙江人民美术出版社
　　　　　（杭州市体育场路347号）
网　　址　http://mss.zjcb.com
电　　话　0571—85105917
经　　销　全国各地新华书店
制　　版　浙江新华图文制作有限公司
印　　刷　浙江海虹彩色印务有限公司
版　　次　2020年4月第1版
印　　次　2020年4月第1次印刷
开　　本　880mm×1092mm　1/32
印　　张　2.75
字　　数　56千字
书　　号　ISBN 978-7-5340-7703-6
定　　价　20.00元

如发现印刷装订质量问题，影响阅读，
请与出版社市场营销中心联系调换。

目　录

中国画学浅说

中国书学浅说

例　言

我国书学，为国人所素重。自汉迄今，论书者代有述作，或陈义过高，不切今用；或词旨渊雅，难于通俗，此编目曰浅说，意在便于实习。

书体改革，以及创作，为一国学术之大变迁，本编于此问题，援古证今，以述其略。

我国现行之正书，及行草，大都源出晋、唐，论书者曾谓晋人尚意，唐人尚法，意有难传，法尚易解，本编故偏重于法。

编者成此短册，几竭五十余日之日力，甄综故说，稍益新知，自视在欿然，义多挂漏。

绪 论

国于世界，一国应有一国之文字。所谓书法，以表示文字之构造，间架行列，及于点画，各有法度。其保持能永久，其推行愈广远，则其国为文明为强盛，如国人荒弃其国历代相传固有之文字，则将无以为国。此编者草此浅说之本义也。

我国教育，至周时为渐备。其时定制，八岁入小学，故周官保氏，掌教国子，先以六书[1]，犹守黄帝时代仓颉所作之古文，至周宣王时，史官籀作大篆以教学童，乃与古文异体。然自黄帝以来，至于周宣王，二千余年，我国所通行之字，惟篆书而已。

秦既焚书，古文浸失。李斯乃损益仓、史二家文字，造为小篆，即今所存汉许慎《说文》[2]，皆秦小篆也。同时程邈，作隶书，起于官职多事，以便施于徒隶。又名曰左书，则以其书法便捷，可以佐助篆所不逮。此我国文字最大之变迁，由篆入隶，至今皆并存之。

汉兴定律，学童十七已上，始试。讽籀书几千字，乃得为史。

〔1〕《周礼》地官小司徒保氏，养国子以道，乃教之六艺：一曰五礼，二曰六乐，三曰五射，四曰五驭，五曰六书，六曰九数。汉郑玄注云：六书，象形，会意，转注，处事，假借，谐声也。
〔2〕汉许慎纂《说文解字》十四篇，并序目一篇，凡五百四十部，九千三百五十三文，内有重文一千一百六十三。

又以八体试之[1]，郡移大史并课。最者取为尚书史，书或不正，辄举劾之。孝平时，征沛人爰礼等，令说文字，以礼为小学元士，此为书学设官及以书法考试之制，至唐且设书学博士之专官矣。

汉晋以至六朝，书法亦递变。今所通行之真书、行书，为此时代所产生，而晋人尤以善书称于世。唐、宋以来，善书者，皆源出于晋人，盖真书、行书、草书，通俗应用，便于篆隶，故又成此一大变迁。即隶书之法，唐代亦小变，今所传唐隶，与汉隶亦殊不同。

元虽以蒙古之族，入主我国，诏令文告，多用白话，曾制定蒙古新字。然当时工书者，仍守唐宋之支流。明迄有清之初，学书者多守阁帖[2]。清中叶以后，一时风尚，研究《说文》，旁及金石文字。如是乃多摹碑碣拓本，自此书学乃有碑帖二派之区别。近今好古之士，推究文字源流，以发掘所得古代蠡壳龟版，仅存之文字，与敦煌石室所发现汉唐之写本，用求篆籀隶楷之变，此又书学近辟之涂径。继此以往，变迁如何，尚不可知。所愿我国人保存其国固有之文字，推行其国固有之文字，以尊其国，则为大幸，不可仅视为一国之美术也。

〔1〕秦时书有八体：一曰大篆，二曰小篆，三曰刻符，四曰虫书（字为虫鸟之形，所以书幡信），五曰摹印（即后之所谓缪篆，其文屈曲缠绕，所以摹印章），六曰署书（凡一切封检题字，及榜题属之），七曰殳书（凡一切兵器题识言殳，以省之），八曰隶书。汉初定律尚沿秦制，其后定为六体，则古文、奇字、篆书、隶书、缪篆、虫书是也。

〔2〕南唐及宋多取古代法书刻为帖，以便临摹，最著为淳化阁帖，故以阁帖包括之。

书体之分析

古今书体之说，至为繁赜。《法书要录》所载，梁庾元成《论书》[1] 谓书有一百二十体，今多不传，惟唐张怀瓘所撰《十体书断》，标举尚简。其时去古尚近，追述造作之人，亦当可信。用宗其说，以实此篇。

古文　黄帝史仓颉所作。

大篆　周宣王太史史籀所作。

籀文　周太史史籀所作。

小篆　秦始皇丞相李斯所作。

八分　秦上谷王次仲所作。（《书断》又云：后汉亦有王次仲为上谷太守，非上谷人。此说近是。）

隶书　秦下邽人程邈所作。

章草　汉黄门令史游所作。

行书　后汉颍川刘德升所作。

飞白　后汉左中郎将蔡邕所作。

草书　后汉张芝所作。

〔1〕梁庾元成《论书》谓书有一百二十体，见张彦远所著《法书要录》。

据上所述，现今通行之书体，已详其源流，惟独无楷法。然《书断》八分条下，引王愔之说，谓：次仲以古书方广，少波势，以隶草作楷法，字方八分，言有楷模。又云：本谓之楷书，后世以为楷式，盖其时即以八分为楷书，故不别举其名也。宋高似孙《纬略》，引晋中经簿云，置楷书吏自晋始，则楷书之兴，当由于后汉以及晋初。

宋《宣和书谱》叙论，则简括言之，列目凡六：曰篆书，曰隶书，曰正书，曰行书，曰草书，曰八分书。宋周越《古今法书苑序》，则以正书、正行、行草、草书分为四等。盖正书草书，分体特殊，所谓正行，则正书而兼行书之体；所谓行草，则行书而间以草书。

现今通俗应用，以正书正行为最便，以能识字者，即能辨其点画，不易错误。若草书，则偏旁之混合，行次之联缀，一有不慎，则易误也。况古人重视草书，且有章草、草书之别，所争之点，其说至繁，然明捷而正确者，以宋黄伯思《东观余论》所云：凡草书分波磔者为章草，非此者谓之草，最合于法。盖汉元帝时，史游作《急就章》[1]，解散隶体以书之，义取便于速写，故曰《急就》。因草创之义，遂称为草书耳。

[1]《急就章》凡书三十二章，杂记姓名诸物五官等字，以教童蒙，即今所传《急就篇》。

笔法之研究

　　凡学书字，先学执笔，此晋卫夫人之言也。其言执笔之法，真书去笔头定二寸一分，若行草书去笔头定三寸一分。又言执笔有七种：有心急而执笔缓者，有心缓而执笔急者，若执笔近而不能紧者，心手不齐，意后笔前者败；若执笔远而急，意前笔后者胜。我国晋唐以后善书者，其立论多本之。至元陈绎曾，其言执笔之法，分列手法、腕法、指法，最为明了。盖三法能知，执笔之法，思过半矣。今录于下：

　　手法　指欲实，掌欲虚，管欲直，心欲圆。

　　腕法　分三类：

　　　　枕腕　以左手枕右手腕。

　　　　提腕　肘着案而虚提手腕。

　　　　悬腕　悬着空中最有力。

　　指法　分八类：

　　　　扳　大指骨下节下端用力欲直。

　　　　捺　食指着中节旁。　此上二指主力。

　　　　钩　中指着指尖钩笔下。

　　　　揭　名指着指外爪肉际揭笔上。

　　　　抵　名指揭笔中指抵柱。

拒　中指钩笔名指拒定。　此上二指主转运。

导　小指引名指过右。

送　小指送名指过左。　此上二指主来往。

　　然指法所举八类，《书苑菁华》引南唐后主李煜所著书述，列举相同。论者谓后主所云拨镫法[1]即寓于八法之中。且云，其源出于唐之颜真卿矣。盖传授笔法，由汉迄唐，代有其人，《法书要录》，共载二十三人，今具述之：汉蔡邕传之崔瑗及其女琰，琰传之钟繇，钟繇传之卫夫人，卫夫人传之王羲之，羲之传其子献之，献之传其外甥羊欣，羊欣传之王僧虔，僧虔传之萧子云，萧传之僧智永，智永传之虞世南，世南传之欧阳询，询传之陆柬之，柬之传其侄彦远，彦远传之张旭，旭传之李阳冰，阳冰传之徐浩、颜真卿、邬彤、韦玩、崔邈，此二十有三人。或工于篆，或工于隶，或工于真书行草，要之，能通笔法，则各体之书，皆可工也。

　　唐韩方明《授笔要诀》，述其所师徐璹之言，有曰：夫执笔在乎便稳，用笔在乎轻健，故轻则须沉。便则须涩，谓藏锋也。不涩，则险劲之状无由而生，太流则便成浮滑，浮滑则是为俗也。此则由执笔而进言用笔，学书者不可不知。至孙过庭《书

〔1〕拨镫之说，古今聚讼，唐林韫谓：镫，马镫也。以笔管着中指名指尖令圆活易转，执笔既直，则虎口间空圆，如马镫也。足踏马镫，浅则易转，运执笔管，亦欲其浅，则易于拨动矣。此说较确。

谱》。于执用之外，又言使转之法[1]。宋姜夔《读书谱》，亦主其说，清嘉庆道光间，包世臣对于使转之法，尤加发挥，其详见于所著《艺舟双楫》论书中，文多故不备录。

至古人有谓用笔如折钗股，如屋漏痕，如锥画沙，如壁坼，此皆形容之词。折钗股者，欲其曲折自然，圆而有力；屋漏痕者，欲其横直相倚，匀而藏锋；锥画沙者，欲其无起止之迹；壁坼者，欲其无布置之巧，善书者自能意喻，不必以此泥论于古人矣。

〔1〕孙过庭《书谱》云：今撰执使转用之由，以祛未悟。执谓深浅长短之类是也；使谓纵横牵掣之类是也；转谓钩环盘纡之类是也；用谓点画向背之类是也。

字之结体及运用（一）

引点成线，积面成体，此为算学之公式，作书之间架结构，亦不异此。然一字有一字之起止，一行有一行之首尾，以及点画之细，向背俯仰，差别甚微，故学书当明结体，而运用之妙，亦有定例之可寻。今最录前人所论关于正书者，取其举例易明，而上溯篆隶，旁通行草，亦可推类以知也。

隋僧智永所传永字八法，有侧、勒、努、趯、策、掠、啄、磔之别，唐李阳冰曾谓：王羲之攻书多载，偏攻永字，以其备八法之势，能通一切字也。

、 一点为侧（不言点，而言侧，以笔锋顾右，审其势险而侧之，故名侧也。侧不得平其笔，当侧笔就右为之）。

一 二横为勒（不言画而言勒，以勒须趯笔而写。勒，不得卧其笔，中高两头，以笔心压之）。

十 三竖为努（不言直而言努，以努笔之法，竖笔徐下，近左引势。努不宜直，其笔直，则无力）。

亅 四挑为趯（凡字之出锋，曰挑，今何曰趯，因努笔之下，随势趯起。趯，得蹲锋趁势而出，出即暗收）。

亍 五左上为策（策与短画颇同，何以言策，因仰笔趯锋，轻抬而进，故曰策也）。

才　六左下为掠。

乿　七右上为啄（掠，啄，今皆称为短撇，何以分为两名？盖掠之用笔，随策笔而下，故名曰掠；啄，则立笔下罨，取从右向左之势也）。

永　八右下为磔（磔，今谓之捺，盖以笔右送，复提笔而出笔锋，故成波磔。用笔当微仰徐行，势足而后磔之）。

以上所述，为我国有正书以后最初言字之结体，及其运用者，其言发笔之先后，于字之结体，尤有关系。盖发笔之先后，能得其要，则排比疏密，调匀点画，分间布白，字体易工。今就字体单纯与复杂者，略举其例：

川　先丨　次丿　次丨

必　先丷　次乀　次八

長　先丨　次三　次𧘇

門　先丨　次彐　次门　次匕

飛　先飞　次𠃌

興　先同　次冂　次三　次八

書　先聿　次丨　次日

齋　先亠　次爪　次示　次刂

道　先䒑　次自　次辶

影　先曰　次京　次彡

筆　先竹　次聿　次丨

無　先彡　次Ⅲ　次灬

國　先冂　次或　次一

家　先宀　次豕　次乀

歐　先品　次乚　次欠

　　古人之言字体，又有孤、单、重、併、並、累、攒、积之别。其所据当本于汉许慎之《说文》，如一二为孤，日月为单，棗炎为重，林竝为併，转影为並，晶焱为累，墅樣为攒，爨鬱为积。举此为例，亦可推类求之。

字之结体及运用（二）

学书之初，可视为范本，以定规矩者，曰九宫格，为图如下：

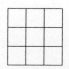

盖无论何字，笔画多少，以及疏密，各有一字之中心。今作九九八十一分，作界画以均布之，则八面点画，皆拱向于中心，为图如下：

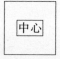

如字形长短、阔狭、小大，虽有不同，然以九宫之格，求其规矩，则一字之中心，灼然易见。再于字形之外，求其所余之空地，而字之联属与映带，所谓行款者，亦自易明。盖字能入格，不知联属与映带，则上下之气，不相贯通，近于板滞，无姿势之可言，是拙书也。

至于字之用笔，即一点之微，亦须注意，随字势以用之，尖秃斜正，此为大概。点本篆书 ▎字，若侧写则有仰覆之别：如一字用三点者，如州字之 ﹀﹀﹀，心字 ﹀﹀，则当互相映带；如糸旁

之**八**则平列而左右分让；三**丷**相敛，则用于孚、采等字[1]；顺两对点，如**ㄍ**则用于雨、兆、率等字；横四点**灬**，则用于樵、燕、然等字；平列三点**彡**，而无锐形者，则用于龍字；若用两点，而有对待之形势，则名翻捺点，如亦、小、火、金等字，所用之点，或**八**或**丷**，皆此类也。

至结体之运用，古人亦具论之。今用略举其例，其所为区别，分上分下，让左让右，大小长短之损益，先后开合之次序，必求其一字之间，一行之内，相称相应而已。

上宽者：如宁、可、亨、市等字，以字之上端既宽，下之结构必求相应也。

下宽者：如夫、太、春、眷等字，以字之上端既尖，必上下相应结构始成。

上平者：如師、明、牡、野等字，以字之左方本狭，故结体上必求平。

下平者：如朝、欽、叔、細等字，以字之右方易于宽放或比左方较短，故结体下必求平。

承上者：如天、文、支、父等字，以字之下方人又作结，皆承其上方也。

盖下者：如今、含、吞、齐等字，以字之左右分展适在中方，故上如盖下也。

[1] 孚、采二字之**爫**，在《说文》为爪字，此就正书三点而言，故假借用之。

上占地步者：如雷、尊、琴、會等字，以字之上方笔画较繁，结体须让上而敛下也。

下占地步者：如衆、界、要、禹等字，以字之下方笔画属于宽放，结体须让下而敛上也。

上下占地步者：如鸞、駕、釁、叢等字，以字形本上下皆宽，而中狭不均平，以结体则散漫矣。

让左者：如缺、對、助、鄴等字，以字之左方较右为高，故须让之。

让右者：如晴、號、績、儒等字，以字之右方与左方，繁简高下，各不相等，故结体须让右也。

左右不相让者：如體、輔、諸、願等字，以字之左右皆平，可不相让，昔人谓之分疆，犹云各有疆界可分立也。

左右占地步者：如粥、辦、衍、仰等字，以左右相等，中间着笔，能使停匀为合法。

昔人著论，尚有左占地步，右占地步之剖析，以其与让左让右二例可以会通，故不复述。

中占地步者：如蕃、華、衝、擲等字，以中间宽大而着笔较轻，上下左右求其相称为宜。

三匀者：如謝、湘、識、轍等字，以字分三列，须先排匀，中间既正，而左右分布以相称也。

二段者：如鑾、嚮、需、留等字，以字形若分两截，必较其短长，加以排列，则合法也。

字之结体及运用（三）

上所列论，就字之结体，上下左右，分别部居，然以点画等类之所从出，亦可互为贯通。况书本自然。字之结体，复有其自然之体势，略举其例以便研求。

攒点者：如妥、乳、辭、亂等字，以攒点之用笔须平列而相联贯，左点宜略侧，右点则如短。方合法也。

排点者：如照、熊、熟、熱等字，以四点排列，而左右两点，宜如旁分八字，且与中两点须相映带也。

散水者：如江、河、沐、洗等字，此例古人亦谓之隔水，即近代所谓三点水也。此字之用笔，应趯下点之锋，与上点之尾相应。

悬针者：如中、巾、申、車等字，丨之用笔至末锋驻而不收，复引申之，谓悬针，如下之中竖微有不同，因丨之上端无他点画，以涵盖之。

中竖者：如軍、年、單、畢等字，此丨之用笔以丨之上端，与他画可以联属，故落笔时向上行而少驻，复引锋下行，即合法矣。故较悬针之丨可以略短。

中勾者：如木、東、來、未等字，亅之用笔如悬针，故须直正。至驻笔锋时，复引锋仰上则谓中勾。

绰勾者：如手、乎、于、予等字，亅之用笔中部须略曲取势，故与中勾之直下者，不同。

伸勾者：如氏、民、勉、旭等字，此乚、乚之用笔，皆行勾之变，乚则体势与亅同，惟末锋至左上趯，乚则由曲而平，再仰趯也。

屈勾者：如鸠、鸦、颍、辉等字，此类字中之乁乚乚，皆属勾之变体，用笔止须略，而不加擢，故曰屈勾。

从戈者：如弋、武、成、幾等字，此与伸勾之例可为互证，但用笔宜得势，不可曲而弱。

横戈者：如心、思、志、必等字，此与绰勾之例可为互证，惟一则直下，一则横曳也。

从波者：如丈、尺、吏、史等字，波即今之捺，永字八法所谓磔也。用笔宜回锋侧起，中驻而后右行，至末则蹲锋而出之。

横波者：如之、道、足、是等字，之、道之乀用笔宜下平而得势，足、是之乀则用笔略如从波之乀，而宜稍敛，不可太平。

减捺者：如食、癸、黍、燮等字，中如良、天、禾、火等字之末笔，皆应从捺，今特减之。因字之结体，忌重捺也。

重撇者：如友、及、反、廬等字，字之重撇，则所不忌，然用笔时须与他笔画相称，且能长短合度，方合于法。

联撇者：如参、彦、形、彤等字，用笔时当以下撇之上端，当上撇之中部，则三彡相贯，自不板滞。

从撇者：如户、尹、居、庶等字，从撇写法，下笔须直，至

中部而侧出之，略似弧形，则合于法。

横撇者：如少、省、老、考等字，此种撇法，极似斜直，笔力宜直送，至出锋处，不可略带弧形。

让横者：如喜、娄、垂、暮等字，中横安置妥帖，则字之结体可成，以中横独长，故曰让也。

让直者：如千、甲、引、恒等字，千、甲之彤，其丨在中，引、恒之丨，分列左右，故须注意其位置之当否。如失其当，则不合法。

重文者：如哥、昌、炎、棘等字，同式之字联合而成，书时必下字较上字稍大，则不嫌其重累。炎、棘二字，捺不可重，此与前列减捺之例，可互证也。

学书之次第（一）

学书之要：在知笔法，及字之结体与运用，三者之外，尤在知为学之次第，元郑构曾依分年递进之法，作学书次第之图，据其原图所列，以八岁至二十五岁，先后凡十八年，郑氏自注图后，则曰此图所限年岁，为中人设耳，若天资高者，十年功可了众体。夫书本一艺，而古人直认为专学，且云非十年或十八年之日力，不足以竟其功，以告今人，得毋骇笑。然以此推见古人为学之专勤，又以见书学一端，可以表示国民固有之特长，古今所当并重矣。郑氏学书次第之图，今录于下：

大楷　中兴颂（唐颜真卿书今存）　东方朔碑（唐颜真卿书今存）

　　　万安桥记（宋蔡襄书今存）

<div align="center">八岁至十岁</div>

中楷　九成宫铭（唐欧阳询书今存）虞恭公碑

　　　姚恭公墓志（二种均欧阳询书今存）

　　　遗教经（世传为晋王羲之书今存）

<div align="center">十一岁至十三岁</div>

小楷　宣示表（三种皆晋钟繇书今存）

　　　戒路表　　　　　　　乐毅论

　　　力命表　　　　　　　曹娥碑（二种者皆王羲之书今存）

		十四岁至十六岁
行书	兰亭序（王羲之书今存）	圣教序(唐僧怀仁集王羲之书今存)
	开皇帖	阴符经
		十七岁十八岁
	献之帖（晋王献之书今存）	
		十九岁二十岁
草书	急就章	右军帖（王羲之书今存）
		二十一岁至二十四岁
	旭素帖（唐张旭及僧怀素书今存）	
		二十五岁
篆书	琅琊题(即秦李斯书琅琊题)	峄山碑(李斯书)(石今尚存重摹本)
		石鼓文（世传为史籀书）
		十三岁
	钟鼎千文	
		十五岁
	泰山碑（李斯书）	
	张有书	
	周伯琦书	
	蒋冕书	
八分	泰山碑铭	景君碑
		十五岁
	鸿都石经	
	费凤碑阴	
		二十五岁

　　原图于篆书八分，分年列次，似有简缺，因无他本可校，故仍阙疑。至所列书碑，原图亦未列所书者名氏。编者就所知者，补注之。

　　近代论书，往往喜持高论，甚至碑碣拓本破缺之处，亦皆肆为摹效，字里行间，如蚓曲者有之，如虫啮有之，自谓近古，实以欺俗。况近处碑碣之新出土者，日有发见，当求其字体与笔画，完整如初者学之，若摩崖各碑，因石体之变迁，推拓之粗率，颇失其真。临摹之时，亟须分别，此编者于学书之次第，未立规程，先当揭明此义。盖学书之法，如吾人之初入社会，一堕歧涂，则终身不知所返也。

学书之次第（二）

古人学书，方法有四种：曰临，曰摹，曰响拓，曰硬黄。今就其方法，分别释之：

临者：置纸法书之旁，依照原书，用笔之纤浓点画，而仿为之。

摹者：笼纸法书之上，映照其笔画以写之。

响拓者：坐暗室中，穴牖如盎大，以通其光，悬纸于法书，映照而取之。以法书年久，纸缣之色沉暗，欲其透射毕见，非此不明显也。此与近代摄影学颇可通。

硬黄者：以摹书时，纸性终嫌暗涩，置之热熨斗上，以黄蜡涂匀，纸虽稍硬，而莹澈透明。再以蒙照法书，无不纤毫毕现，此与近今用油纸摹书，方法相类，且今易而昔难矣。

今人学书，大抵用临摹二种方法：初学时，当注重于摹写，经验既多，则当用临写方法，二者不可偏废。至学书之次第，就文字源流而论，宜先学篆隶，后学楷行，然为社会应用之技能，则楷行似急于篆隶。今就求学之时代，区分年级，列次如下，勤加采择，则待学人。

初等小学时期：

篆书（可暂缓抚写，以《说文部首》及文字蒙求授之）。

隶书（可暂缓抚写）。

大楷（每星期可授数字，以笔画之起落，结构之支配，先为讲明，并以养成学书之笔势）。

中楷（此可择习字帖中字体之宜辨似者，日举数字，以九宫格写法授之）。

小楷（儿童心理，大都以受束缚之规律为苦，不可强使学之）。

近今学校所用习字帖教授方法颇备，但间有采用古帖以及练习行草者，此宜纠正；因采用古帖，非儿童所宜，练习行草，则失古人作字必敬之意，且使儿童有率略之习惯，尤为非宜。

高等小学时期：

篆书（可先摹《说文部首》，并摹峄山碑。授篆书时，宜先以释文，俾知今之本字）。

隶书（可先摹汉乙瑛碑，取其圆劲有法。授隶书时，并可择取《隶辨》中每字结体不同者，以为讲解，俾知字体之变迁，其关于假借者，尤宜注意）。

大楷（可摹郑文公碑及唐颜真卿各碑）。

中楷（可摹唐虞世南、欧阳询各碑。如笔力近弱者，可摹唐柳公权各碑）。

行楷（择普通所用字之写法授之，使知行楷与楷书之分别，不必即令摹帖）。

中学时期：

篆书（可摹石鼓文及大篆）。

隶书（可摹汉石门各碑，取其用笔较纵放。或兼摹汉孔彪、曹景完二碑，取其结体谨严，并可知今隶源流相通之处。如汉夏承、冯绲各碑，可通篆法者，亦可摹写）。

中楷（可择高等小学时期所摹之帖，继续学之）。

行楷（可择《淳化阁帖》中晋唐诸家摹临）。

小楷（可择王羲之《黄庭经》《乐毅论》，或隋唐墓志之小字者临摹之）。

草书（可取唐孙过庭《书谱》临摹）。

以上所述，亦就中人之资，略示门径。所采用之碑帖，亦为近今所易得者，能就小学中学时期分年练习，已足为社会上之应用，若谓概括我国之书学，则未尽也。

学书之要，在于每作一字，能知结体之姿势，用笔之方法，即临摹碑帖，不过根据古人之规矩，发挥个人之精神，如规矩不失，无精神以贯注之，则昔人所嘲，谓之书匠；若揣摩一时之风尚，互为模仿，如宋代之所谓院体书，清代之所谓殿体书，专趋时好，则于书学，有何体会？今举一例，如唐之书家，虞世南、褚遂良、欧阳询、颜真卿、柳公权，其源皆出于晋之王羲之、献之父子，皆能各有所得，不相因袭，字之为体，嶷然不同，然论书者，皆谓其学王氏父子，足见古人学书，不求形似，此可断言。学书者，于此种疑问，先当有以抉择之。

　　明丰道生《学书法》有曰：学书须先楷法，作字必先大字，大字以颜为法，中楷以欧为法。中楷既熟，然后敛为小楷，以钟、王为法。楷书既成，乃纵为行书；行书既成，乃纵为草书。学草书者，先学章草；凡行草，必先小而后大，欲其专法二王，不可遽放也。学篆者，亦必由楷书，正锋既熟，则易为力。学隶者先学篆，篆既熟，方学隶，乃有古意。其于学书，先后之规律，大小纵敛之支配，至为有见，故特附着于篇。

中国历代制字之概述

前于书体之分析，已略述我国书体之变迁，及造作者之时代姓名。然我国自有文字，述作益繁，其异域文字，流入我国者，或以同化而消灭，或以沿习而尚存，此亦研究中国书学者，不可不知。用征旧闻，以补前略。

《法苑珠林》曰：造书凡有三人，长名曰梵，其书右行；次曰佉卢，其书左行；少者仓颉，其书下行，可见我国文字，以下行为通例。若改为右行，是自乱其通例矣。

《隋书·经籍志》曰：自汉佛法行于中国，又得西域《胡书》，能以十四字，贯一切音，文省而义广，谓之《婆罗门书》，此即今所传之华严字母，是印度文字，其入我国，亦至古矣。

《隋志》又曰：后魏初定中原，军容号令，皆以夷语，后染华俗，多不能通。故录其本言，相传教习，谓之国语。《辽史·太祖纪》载其神册五年，始制契丹大字；盖其时所用汉人，教以隶书之半，增损之，作文字数千，以代刻木之约。《金史·章宗纪》载其明昌五年，以叶鲁谷神，始制女真字。而元陶宗仪《书史会要》则云：太祖命完颜希尹撰本国字，希尹乃依仿汉人楷字，因契丹字，合本国语制女真字，其后熙宗亦制女真字，与希尹所制俱行。希尹所撰，谓之女真大字；熙宗所撰，谓之女真小字。元之始制蒙古新字，则在世祖中统元年，命国师八思巴主其

事。至元六年，诏始颁行，仍用国字副之，其所谓国字，则元初所用畏吾字也。清初制字者有二人，一曰辽海，一曰额尔德宜。当其盛时，官翰林者，皆须学习，谓之"清书"，此其荦荦大者；然后魏、辽、金文字，今多无考，惟元、清之书，尚有存耳。

唐之武氏，僭号大周，其时曾改造字体十九字[1]。三国时，吴景帝曾创字以名其子[2]。南汉刘龑，曾制字以为己名。此皆见于历史；然仅行于一时，于我国书体，未有变更也。

至于字之创体，古人多有考证，今取现近所习知者，列名而诠释之。其于古今之异同，亦附见焉。

钟鼎书（唐韦续《五十六种书》云：夏后氏象钟鼎形为篆，作钟鼎书。今人摹写古代器物款识之文，辄曰钟鼎，盖本此也）。

垂露篆、悬针篆（二法皆汉曹喜所作，明清诸家习篆者，犹多仿之）。

玉箸篆（秦李斯始变籀文为小篆，是名玉箸，近称为玉筋篆，则沿习于宋。以后箸筋本同义也）。

[1]《宣和书谱》云：天后出新意为十九字，曰：𠀑（天）、坔（地）、囜（日）、囝（月）、〇（星）、圉（君）、𠆤（年）、𠧧（正）、忠（臣）、曌（照）、𢘅（戴）、𡆠（载）、圀（国）、𡘂（人）、聖（圣）等字，《唐书·后妃传》则云：所定之字，止十有二文也。

[2]《三国·吴志·孙休传注》云：吴录载休诏为四男作名字，太子名𩅦，音如湾，字𩒭，音如迄，次子名𩃿，音如觥，字𩗅，音如礥，次子名壾，音如莽，字𣌧，音如举，次子名𡕢，音如褒，字𤅢，音如拥。此都不与世所用者同，按即𩒭壾𣌧三字之音，亦与今读异矣。

散隶（晋卫恒所作，此即今所谓草隶也）。

藁草（世传：为源出于汉，实则为文之起草适用之字体，或真或行或草，大小疏密，各随其宜，如唐颜真卿《争座位》及《祭侄文》二帖，是也）。

擘窠书（明杨慎《丹铅余录》云：朱长文论字体有擘窠书，今书家不解其义，按颜真卿集有云：点画稍细，恐不堪久，臣今谨据擘窠大书，盖即今题署榜匾之大字也）。

他若晋元帝为凤尾诺之书，王羲之为龙爪之书，齐武帝为花草之书，梁孔敬通为反左之书，唐韦陟为五云之书，吕向为连绵之书，李后主为撮襟之书、金错刀之书，宋徽宗为瘦金之书，陈尧佐为堆墨之书，此虽一时之风尚，今多不传。牵连记之，亦以示学书者之多识也。

中国历代书家与论书之概述

品第优劣，彰往昭来，此艺术所以贵有批评也。我国论书，始见于著录，为晋之葛洪。其后，宋羊欣《采古来能书人名》、梁武帝《古今书人优劣评》，先河为导，人始重之。至庾肩吾《书品》，以上、中、下列为九品，而唐韦续《九品书人论》，亦承其说，唐张怀瓘复有三品《书断》，且区分字体，定为神品者，二十五人；定为妙品者，九十八人；定为能品者，一百七人。宋朱长文《续书断》，则合唐宋书人，定为神品者三人，妙品者十六人，能品者六十六人，并附九人，其所论列，秦、汉以及赵宋，大略备矣。元明迄清，书家代出，加以评骘，代亦有人，如清之包世臣，所定清人书品以神品妙品，推邓石如，复以刘墉小真书，姚鼐行草书，列为妙品，其定为能品，凡三十人，又加以逸品，凡三十一人，佳品，凡三十二人，其妙品、能品、佳品、逸品，俱分上下，故亦列如九等。以清代一时而言，固可谓盛，但其所列书人，手迹流传，近且有罕见者，以今拟古，可见工书者之不易，而书之得传，尤不易矣。

今就古人书法，可以传习，及其碑拓手迹之易见者，分体列名，以见其略，标举虽狭，亦粗能穷源竟委，使不失其规范而已。

篆书

史籀（周　石鼓文）

李斯（秦　峄山碑　泰山刻石）

皇象（三国时孙吴　天发神谶碑）

苏建（孙吴　国山碑）

李阳冰（唐　新泉铭　三坟记　城隍庙碑）

篆书不录唐以后人，以其渐失篆法。

隶书

蔡邕（汉　熹平石经　夏承碑　鲁峻碑）

仇子长（汉　郙阁颂）

朱登（汉　衡方碑）

钟繇（魏　乙瑛碑）

梁鹄（唐　孔羡碑）

蔡有邻（唐　尉迟回碑　兴唐寺石经藏赞）（宋欧阳修于唐隶，称蔡与韩择木、李潮、史惟则为四家）

正书

钟繇（晋）

王羲之（晋）

王献之（晋）

郑道昭（北魏　云峰山四十二种）

王远（北魏　石门铭）

虞世南（唐　庙堂碑）

褚遂良（唐　伊阙石龛记　圣教序）

欧阳询（唐　皇甫碑　九成宫醴泉铭　化度寺碑）

李邕（唐　岳麓寺碑　端州石室记）

张旭（唐　郎官石记）

颜真卿（唐　东方画赞　语溪中兴颂）

柳公权（唐　李晟碑　玄秘塔碑）

徐浩（唐　大证师碑　不空和尚碑）

苏轼（宋　表忠观碑　醉翁亭记）

蔡襄（宋　万安桥记　昼锦堂记）

赵孟頫（元　道教碑　玄教碑）

董其昌（明　自董以下不列碑拓者，以其手迹今尚多传于世）

刘墉（清）

钱澧（清）

邓石如（清）

何绍基（清）

张裕钊（清）

上所列举，以篆、隶及正书为三宗。行草专家均未列述，因

能工篆、隶及正书，则行草无有不工，如唐之张旭，世以草书称之，但其《郎官石记》，楷法绝伦，可概见矣。他若宋之米（芾）、黄（庭坚），明之祝（允明），清初之傅（山）、王（铎），皆以行草名，故宁阙焉。

学书之宜忌

古人论书，大要有二。最难得者韵，最不可犯者俗，如唐之苏灵芝，当时与颜、柳、欧阳并称，号为四家，后人且以俗书目之。推其究竟，何以为俗，何以为不俗，亦无方法，以解剖之。清刘熙载《论书》有曰：凡论书气，以士气为上，若妇气、兵气、村气、市气、匠气、腐气、伧气、俳气、江湖气、门客气、酒肉气、蔬笋气，皆士之所弃也。此论一出，俗与不俗之剖解，即可了然，学书者，当先守此为定律，至刘熙载所谓士气，质言之，即所谓有书卷气，有金石气而已。

学书者，第一宜养心性。古人评书，尝曰字如其人，盖人之心性，往往于作书时，自然流露。宋王安石，生平不能端书，时若匆遽成之，论者讥其性躁。此在执笔申纸之时，即须澄定神智，使躁妄之念，不致发生，习惯即成自然，是学书与心性，两有益矣。

临摹碑帖，为学书者必经之阶级，不可专求古人所写点画，一意摹效，尤当体会古人之性情。昔人谓王羲之所书《曹娥碑》，有孝子慈孙气象，颜真卿所书《家庙碑》，有衣冠雍穆气象，此在学书者，有以喻之。昔人又谓贤哲之书温醇，骏雄之书沉毅，畸士之书历落，才子之书秀颖，此论亦极有见。能明于此，其于临摹碑帖，事半而功倍矣。

骨力形势，此四者，书家所并重。唐太宗论书，曾云求其骨力，而形势自生，是骨力为尤重。惟四者之外，诚须有气以贯注之，昔曾国藩论文，以阳刚阴柔，为古文四象，书亦如之。奇拔雄健，阳刚也。沉着宽博，阴柔也。二气并备，书始可成。要之守以恒心，方能先讲骨力，再讲形势，而下笔之始，以迄竟幅，皆有气以为贯注，则学书得其要矣。

学书尤当辨体，正书以及行草，能参以篆、隶笔法，则为近古。若篆、隶中，参以正书笔法，则大误矣。就字形而论，有内抱外抱之辨，在篆、隶之笔法，尤为明确。如上下二横，左右两竖，其有若弓之背向外弦向内者，内抱也；背向内弦向外者，外抱也。篆不全用内抱之笔法，而内抱为多；隶之笔法，则全用外抱，此又篆隶笔法之宜知者。又写大篆时，不可杂以小篆，写小篆时，不可涉及许氏《说文》所无之字。即曰通假，亦须于古有本，此亦辨体之扼要语也。

学书之初，首宜求其平正，前于字之结体及运用，已屡言其方法，实多本于古人。孙过庭《书谱》有曰：初学分布，但求平正；既知平正，务追险绝；既能险绝，复归平正。标考所论，始终不能逾越平正之规范，盖古人即作行草，亦皆各有规范。若以敧侧为姿媚，是俗书也。

学书不可或作或辍，又不可用力纷杂。古人学书，为力之勤，有非今人所及，故古人工书者，多于今人。昔贤有言：每日习五十字，积四年之功，可得七万字，以求学时代而计，四年之日力，人皆有之，然如今日临一碑，明日摹一帖，则亦非计，今

当亟知作辍之不可，又当知用力纷杂，终于无成，则得学书之涂径矣。

近今学子，又多作书求速之弊。此在学书时代，大非所宜。尝闻古人作书之最速者，元之赵孟頫，可每日写一万字，其同时之康里巙巙，可每日写三万字，虽后皆以善书名，然其信笔不经意处，人多病之，此亦初学书者，宜引以为戒也。

余　论

　　笔墨与纸砚，为书学必需之品。唐张旭与颜真卿论书，简括言之，亦曰，执笔圆畅，布置合宜，纸笔精佳，变通适怀。初视此语，以谓无关于书法，然初学者当深念之。今就四者浅切易行，普通可用者，略述于下：

　　笔之为用，近今多用羊毫、紫毫、狼毫三种，每管均须发透，颖长者亦如之。若着墨，则须视颖之长短，大约在三分之二，以着墨过饱，则锋弱无力矣。每日写字以后，须加洗涤，不可使宿墨藏于锋颖。

　　墨须每日新磨，可以每日习字之多少，自为约计。至墨之浓淡稠稀，亦须注意，宁浓勿淡。如以隔宿之墨写字，则无精采。近今通行之墨汁，则仅可供作文字时起草之用，不可以习书，因胶重则滞笔，且易损笔也。

　　初学书之纸，宜择不可过于光滑者。因笔墨于纸，当求其相宜之性。如纸过光滑，则笔不能驻，墨将易渗，且使书者有手滑之弊。如摹帖则用油纸，临帖则用九宫格纸，坊市间多易得之。

　　砚以发墨而石理细腻者为宜。磨墨后，须以盖覆之，并须时加洗涤，以除墨垢。所谓端石、歙石，则可不拘也。

　　装池碑拓之法，旧时通行。割截成行，使失其真。故于古碑分行布白之处，往往失之。应就原碑之大小，整幅装池，较为适

用。如仅衬纸，则悬壁对视，摹临亦易。或已装池成帖者，则临写时，须用帖架庋之，盖平视较易耳。

右所琐琐，皆为初学书者言之。若谓评骘古今，扬于艺术，则不足以尽其万一。今以器物之细，视为有裨书学，复卑之无甚高论，此编者所自恧也。

中国画学浅说

例　言

画为艺术之一，我国发明最早，晋唐名迹，至今犹传。画法变迁，实有历史性质，尤宜研讨，今著众说，编录小册，谊取实用，以便于讲习也。

古人论画，或总论，或专论，或有偏于鉴赏家者，故抉择所论，成书不易，然自信无欺世炫俗之言，则编者之本旨。

既谓浅说，则不能涉入考订，故古今杂糅，殊乖体例，惟多甄列古说，则以画学之源流，宜尊其始也。

编者数易其稿，方成此册，名词或多新定，术语或沿旧称，挂漏舛失，自知不免，修正之书，暇当任之。

绪　论

　　画之定名，古之时，曰图曰绘；及于晚近，曰写曰设色：皆画也。我国古代，于画至为重视，即就训释画之字义而言，《尔雅》云："画，形也。"此即六书象形之一体，释为画字之义。《说文》云："画，畛也。象田畛畔，所以画也。"释名云："画，挂也，以采色挂物象也。"据《说文》之义，仍属于象形之古说，如释名所述，则画之应用，加以采色，亦古法矣。

　　我国国画之发明，当在黄帝时代。此有二说，《世本》云："史皇作图。"旧注谓史皇黄帝臣，图画物象，此一说也。唐张彦远《历代名画记》，其称述历代之画人，首举轩辕氏，此又一说也。其可为张说之证，如《云笈七签》所载："黄帝以四岳皆有佐命之山，乃命潆山为衡岳之副，帝乃造山，躬写形象，以为五岳真形之图。"此虽出于道家言，然画之发明，实始于黄帝时代矣。是我国文明开化以来，即有国画，可与文字并重，其可以表示国人隐显之情性，亦与文字同其功用。故于艺术界，实为重要之部分，大则如宋郑樵《通志》所述图谱之用，凡十有六：曰天文，曰地理，曰宫室，曰器用，曰车旗，曰衣裳，曰坛兆，曰都邑，曰城筑，曰田里，曰会计，曰法制，曰班爵，曰古今，曰名物，曰书，且曰："此十六类，有书无图，不可用也。"小则如雕塑、织绣各类之美术，非有图案，不足从具体之研究。由斯以

谈，则画学之功用，可为一切艺术之策源矣。

我国画学，其发达与变迁，本由自然之趋势，然自秦汉以来，国外之美术，亦渐输入，逮于近今，则将由采用方法，而成混合；惟国画所以能传至今，授受源流，多载典籍，故撷拾大凡，草此浅说，亦愿我国人，无忌我国，自有其国画而已。

画体之分别　上

古人于画，各有专长，即奄有众长者，当时以及后世之评品，亦必举其平昔之所专擅作品，独许其工，故学画者，亦遂有专门之练习，而家世传授，则有一门父子兄弟，皆以善画称矣。师资传授，则有宗派及统系。推求所自，蔚为各家矣。后汉明帝时，别设画官，南唐与赵宋，创设画院，此为国家提倡美术之较著者；至分科列目，以宋《宣和画谱》为最备，用录于下方，其他典籍，可以互证者，及一人一时所独创者，亦附录之。

宋《宣和画谱》叙目，定为十门：

一　道释

二　人物

三　宫室

四　番族

五　龙鱼

六　山水

七　畜兽

八　花鸟

九　墨竹

十　蔬果（药品草虫附）

以上别画科为十门，实则道释一门，大都为人物画，所以列为专门，则本于六朝以来之风尚，而墨竹一门，则就宋代当时之风尚。画墨竹者为多，故专列也。其称花鸟之画，为花竹翎毛，亦自宋始。如宋刘道醇《圣朝名画评》，所分门目如下：

一　人物

二　山水林木

三　畜兽

四　花竹翎毛

五　鬼神

六　屋木

右列六门，较《宣和画谱》为简；但不列番族，足见其时士大夫风气之闭塞；专列屋木，以异于山水林木。盖因屋木之制，多取工细，故别列也。如明陶宗仪之记画，则定为十三科，则视前二者之为繁，今亦列举于下：

一　佛菩萨相

二　玉帝君王道相

三　金刚鬼神罗汉圣僧

四　风云龙虎

五　宿世人物

六　全境山林

七　花竹翎毛

八　野骡走兽

九　人间动用

十　界画楼台

十一　一切旁生

十二　耕种机织

十三　雕青嵌绿

上列十三科，如以归纳于前二例，亦可分别部居，不相杂厕；惟雕青嵌绿一科，则于画法之外，注重于设色，且即为近代所称青绿山水之所本；盖唐宋迄元，研求画法，兼及于设色，故陶氏别列为一科也。

画体之分别　中

近今画之分科，大别为四：一曰山水，二曰人物，三曰花卉，四曰翎毛。分科虽涵广义，已可包举众称，后有工笔与写意之区别；至于设色与不设色，亦随画法定之。大抵工笔画，除白描者，无不设色；写意画，则设色与不设色皆可。盖不设色者，即纯用墨，所有表示阴阳、向背、远近、高下之境象，则以墨色之浓淡浅深以及用墨之枯湿为应用。此种画法，晋唐仅用于白描人物。宋以后，则山水花卉翎毛皆尚之。

至于古代画之体制，有与今相合者，有久已失传者，有辗转变迁而成今制者，用检典记，略举其例，并加诠释，其发明之人，有可考证者，再著于篇，此亦研究国画者之常识也。

一笔画　六朝时，宋陆探微，作一笔画，连绵不断；盖晋王献之有一笔书之法，陆因创一笔画，以书法移于画，其后宗炳亦能之。宋苏轼有题宗炳一笔画诗，此可为证。《东观余论》载宗炳献一笔画，一百事，于宋武帝亦可证也。

凹凸画　六朝时，梁张僧繇画于一乘寺，远望眼晕，如凹凸，近视即平。又唐时于阗国人，尉迟乙僧以善画称，亦能画凹凸画。

没骨画　亦始于梁张僧繇，其法不用笔墨钩勒，以重色青绿

朱粉适宜染晕，盖由印度染晕之法，变化出之，所谓没骨法也。宋徐崇嗣创造新意，叠色渍染，号没骨画。

泼墨画　唐王洽善泼墨画山水，凡欲画图障先以墨泼脚，蹙手抹，或挥，或扫，或浓，或淡，随其形状为山，为石，为云，为水，应手随意，宛若神。乃至宋米芾父子实宗其法，惟各书记载，王洽或作王默，或作王墨，即洽也。

白描画　此画有二派：一出于晋顾恺之，谓之铁线描。宋李伯时、元赵孟頫等宗之。一出于唐吴道子，谓之兰叶描，宋马和之、马远等宗之。

点簇画　唐韦偃以笔点簇鞍马、人物、山水，最工山以墨斡，水以手擦，曲尽其妙。五代时，前蜀滕昌佑画蝉蝶草虫，亦谓之点画。

墨花画　宋苏轼为尹白赋《墨花诗序》云：世多以墨画山水、竹石、人物，未有以画花者，汴人尹白能之。似谓墨花始于尹白，惟《历代名画记》曾载唐殷仲容工写貌及花鸟，妙得其真，或用墨色如兼五采，则墨花当始于殷仲容。

界画画　此种画法，与近今用器画颇相合。宋郭忠恕为最工，其所画重楼复阁，无一不合于佳匠之规矩。画时除笔墨外，需用尺，故其方员高下，曲直远近，皆恃尺以为法式也。至宋画院则称为界作画作品，与界画正同。

金碧画　唐李思训画著色山水，用金碧晖映，自为一家法。

罨画画　明杨慎《丹铅总录》云，画家有罨画杂彩色画也。

传神画　此体或称画像，或称写真，自汉晋以来，即有之。

后则分白描、采绘二派。亦有用界画方法者。

手画　唐张璪画不用笔，以手摸绢素而成，此近今指头画之所本。

钩勒画　南唐李后主画竹，自根至梢，一一钩勒，谓之铁钩锁。又其画作颤笔樛曲之状，谓之金错刀画，后之花卉画家有钩勒派，实宗之。

以上所述，于我国之画体，已得大凡，其创为一体，大都在赵宋以前，可见我国美术之发达，由来久矣。

画体之分别 下

国画之原质，以纸类、绢类为多。作画之原料，则用墨及彩色。其有特殊之作品，不以纸绢为原质，不以墨及彩色为原料，亦多有之。且有于近今国外艺术相合者，用事辑述，以见我国国画之发明，并可推及于他种艺术也。

漆画 始于晋，《晋书·舆服志》云：画轮车以彩漆画轮，故名曰画轮车。《邺中志》云：石季龙作金扇，薄打纯金如蝉翼，二面采漆，画列仙、奇鸟、异兽。《画继》云：宋徽宗画翎毛，多以生漆点睛，隐然豆许，高出纸素，几如活动，众史莫能也。

油画 《晋书·舆服志》云：公主油画安车，驾三，青交路，以紫绛罽軿车驾三为副，王太妃、王夫人亦如之。

影壁画 画壁晋唐时最盛，宋以后，亦有之。其云：影壁画，则始于宋郭熙，盖郭自出新意，令圬者不用泥掌，止以手抢泥于壁，或凹或凸，俱所不问。干则以墨随其形迹晕成，峰峦林壑，加之楼阁人物之属，宛然天成，谓之影壁。其后作者，亦甚盛。此说见《画继》。

织画 三国时，吴主赵夫人能于指间以采丝织云霞龙蛇之锦，大则盈尺，小则方寸，宫中谓之机绝。此为丝织之品最早者，闽中有擘纸缕以为织画者，见清陈文述《画林新咏》。

绣画　赵夫人能刺绣，作列国方帛之上，写以五岳河海城邑行阵之形，时人谓之针绝，其后宋绣尤著。清初吴门女子为顾茂伦发绣钓雪滩图，则不以丝绣改而用发，尤可异也。

铁画　清初芜湖锻工汤鹏，字天池，始创为之锻铁，以作山水花鸟屏障，惟妙惟肖，后有名手亦传其法，为诸葛某，惜佚其名。

香画　作法蓺香枝之末，熏烁绫纸，或木叶之白厚者，作黄黑二色，钩勒纤细，如白描界画，粤中有以制为扇者。其有名者，为章锦，不知何代人所作。人物巨幅至工。

贴绒画　江苏如皋今传其法，大约始于明季。

以上八种，皆属画之别体，其制今多传者，如油画、漆画、丝织画，今国外艺术，尤为推尚，然我国已早有发明，评骘古今，无多让焉。

至画之作法，亦称为体，或称为宗派，今掇拾其著称者述之，其创立一体以及所画有专门者，亦加著录。

善画人物者曰曹吴体　其说有二：谓本于北齐曹达、唐吴道子，此唐张彦远《历代名画记》之说也。谓本于三国吴时曹不兴、六朝刘宋之吴暕，此后蜀僧仁显之说也。

善画花卉翎毛者曰黄徐体　所谓黄徐，盖指后蜀黄筌及其子居寀、居宝等，南唐徐熙及其孙崇嗣、崇矩等。

善画山水者曰南北二宗　皆始于唐，北宗则为李思训及其子

昭道，以著色山水著称。至南宋之马远、夏圭皆宗之。南宗则为王维，画山水始用渲淡。其后董源、李成、范宽及僧巨然、李伯时、米芾父子，以迄于元之黄子久、王叔明、吴仲圭、倪元镇，明之文徵明、沈石田皆宗之。又元之黄、王、吴、倪为四大家，以王、黄、吴皆浙人，故又称为浙派。

至创立一体，则王维之画墨竹，苏轼之画朱竹，徐熙之画折枝花，宋僧仲仁之画墨梅，宋石恪之画戏笔人物，其画人物，惟面部手足用画法，衣纹则粗笔成之。宋贾公杰之画佛像，衣缕皆描金，郭忠恕之画没骨山，此其例也。

其以专门称于古今者，唐宋元明时人为多。如唐周昉、明仇英之画仕女，唐曹霜、韩幹、韦偃，宋李公麟，元赵孟頫之画马，唐韩滉、戴嵩之画牛，罗塞翁之画羊，张及之、赵永年之画犬，薛稷之画鹤，李渐之画虎，李霭之、何尊师之画猫，滕王、元婴之画蜂蝶，郭元方之画草虫，孙位之画水，张南本之画火，略举大凡，亦可概其余矣。

画法通论

今我国称画，辄曰六法，盖源出于南齐谢赫之《古画品录》，其原文云："画有六法，罕能尽赅，而自古及今，各善一节。六法者何，一气韵生动是也；二骨法用笔是也；三应物象形是也；四随类赋彩是也；五经营位置是也；六传移模写是也。"明谢肇淛则谓："即以六法言，当以经营为第一，用笔次之，赋彩又次之，传模应不在画内，而气韵则画成后得之。一举笔即谋气韵，从何着手？以气韵为第一，乃赏鉴家言，非作家法也。"二谢之说，诚足互证，而后说之次第，尤足以示学画者之初步。

五代荆浩《笔法记》，亦云画有六要：一曰气，气者，心随笔运取象，不惑。二曰韵，韵者，隐迹立形，备遗不俗。三曰思，思者，删拨大要，凝想形物。四曰景，景者，制度时因，搜妙创真。五曰笔，笔者，虽依法则运转变通，不质不形，如飞如动。六曰墨，高低晕淡，品物浅深，文彩自然，似非因笔。宋韩拙《山水纯全集》，极称其言，此亦六法之别说也。

宋刘道醇所著《圣朝评》，复有六要六长之说，所谓六要者：气韵兼力一也，格制俱老二也，变异合理三也，彩绘有泽四也，去来自然五也，师学舍短六也。所谓六长者：粗卤求笔一也，僻涩求才二也，细巧求力三也，狂怪求理四也，无墨求染五也，平画求长六也。此为品评画学而言，实于画法，至有发挥，盖非深

通画学。不能作此品评，于此以悟画法，亦于谢说可互证也。

宋饶自然曾有绘宗十二忌之说，语多扼要，何谓十二忌：一曰布置迫塞，二曰远近不分，三曰山无气脉，四曰水无源流，五曰境无夷险，六曰路无出入，七曰石止一面，八曰树少四枝，九曰人物伛偻，十曰楼阁错杂。十一曰濴淡失宜，十二曰点染无法。论者谓所论列，似专为山水画而言；然所云布置迫塞，远近不分，濴淡失宜，点染无法，则无论何种画体，皆当引为大戒。

清邹一桂论画，曾云画忌六气：一曰俗气，原注，如村女涂脂。二曰匠气，原注，工而无韵。三曰火气，原注，有笔仗而锋芒太露。四曰草气，原注，粗率过甚，绝少文雅。五曰闺阁气，原注，苗条软弱，全无骨力。六曰蹴黑气，原注，无知妄作，恶不可耐。此非苛论，盖画者堕此恶道，晚近最多，一有此习，矫正殊为不易，初学者尤不可忽也。

宋郭若虚之论画，则曰画有三病，皆系用笔。所谓三病：一曰板，板者，腕弱笔痴，全亏取与，物状平匾，不能圆浑也。二曰刻，刻者，运笔中疑心手相戾，勾画之际，妄生圭角也。三曰结，结者，欲行不行，当散不散，似物疑碍，不能流畅也。此三病亦所大戒。宋韩拙论此三病，又论一病谓之确病，其自释曰，笔路谨细而痴拘，全无变通，笔墨虽行，类同死物，状如雕切之迹者，确也。

综上所论，抉择利病，包涵今古，画法以此求之，思过半矣。

画之用笔

作画之始，先讲画法，后求画理，再求画趣，法理皆有一定。若画趣即所谓气韵，此则视作画者天资与学力，要皆出之于笔。

古人作画，于用笔最注重于起讫。何谓起讫，即落笔处与收笔处也。落笔之始，当如善书者之作勒，贵涩而迟。收笔之末，当如善书者之作趯，须存其笔锋，得势而出。起讫分明，则遇圆成圆，遇方成方，直中求曲，弱中求力，自然合于法度，停顿转折，亦可随笔锋之所向。前人辨起讫之法至繁且密。清董棨所论，则简单而明确，盖所谓欲左先右，欲下先上，勒得住，收得住，亦即书家写字所谓回锋法也。古人又谓执笔要恭，落笔要松，此又为不二法门，盖落笔能松，则浓浓浅深，可以随其印象，愈可见其笔法矣。

宋郭熙《山水训》言用笔法，区分为八：今存其目，浅释其意。

一曰斡，卧笔以淡墨着于纸上，重叠数次，使画得加深厚之法也。

一曰渲，画成以后，再用细笔作擦法，使水墨不可分之法也。

一曰皴，卧笔以焦墨缓着于纸之谓，笔头宜锐。

一曰刷，以水墨混合而作色泽之谓。

一曰点，以笔端注墨为之，此法最难。

一曰捽，用卧笔似作皴法，而带水以和墨，笔头须直往。

一曰擢，擢以笔头向下，似作点法，而用力者。

一曰画，后人有称为拖者，其法引笔顺锋而为之，实则用干墨，可谓之画；用淡墨或水，可谓之拖。

以上八法，为古今画人用笔所本，所有画之用笔，亦不能逾此范围；至落笔先后，亦有一定之法程，故各家画谱，类多载之。惟古人用笔，往往加以变化，今举其例：如起笔不应此处起而起者，谓之别致；如应用顺笔而逆用之者，谓之奇崛；如此笔应先而反后者，谓之有余意。此种方式，在初学者，不可遽学，因用笔纯熟，则变化自出，不必刻意以求此也。

古人作画，意在笔先，此尤不刊之论，前人所谓十日一石五日一水者，非用笔作画，十日而成一石，五日而成一水，盖谓未画以前，意象经营，不肯苟然下笔，故以十日五日喻之。其形容画之佳者，又有笔所未到气已吞之语，此可见古人作画，于画外有一种气象，则落笔以后审慎出之，更可见矣。

至画之分体，虽有山水人物花卉翎毛，然用笔实归一致，即其有所宜忌，亦可以概括论之。今为品目，更顾研求此学者，加以类推。

大要画之用笔，宜简而忌繁，宜健而忌弱，宜重而忌薄。宜

生而忌熟，宜守古法而忌今习，宜求雅尚而忌凡近，果能审其宜忌，则画虽未工，雅俗已判矣。

宋元以前，画笔多用中锋。元以后，乃多用侧锋者。此种变迁，实与书体，同其升降，古人有书画同源之说，询为定论。譬如篆隶真书，非用中锋，即为外道，若行草以侧锋取势，古人亦多有之，此亦用笔所宜研究者也。

或谓名画，往往无笔迹之可寻索，此非确论，正如善书者笔用藏锋，而善画者亦如之。画之藏锋，亦以执笔沉着，而用墨设色，同归神化，故致此耳。

画之用墨

用墨之法，我国画家，素所注重，简单说明，则所谓点、染、皴、擦四者而已。惟点皴多用浓墨，染擦多用淡墨，皴擦或有以水和墨者，亦一法也。墨色浓淡之外，有用焦墨者，有用积墨者，有用渲淡者，有用青黛杂墨水而用者，有用他色和墨而用者，今更分晰其运用于下：

浓墨　研墨极浓，蘸笔宜少，画钩勒时用之。

淡墨　研墨不必太浓，或略和以水，但用时亦贵有深浅之别。

焦墨　亦称枯墨，盖用极浓之墨作画，不必再用淡墨以晕染者。

积墨　以墨水或浓或淡，层层染之。

渲淡墨　如画成墨彩未显，气韵未足，则用淡墨轻笔，重叠擦之。如墨痕已干，再用轻笔微擦，所谓无墨求染法也。画山石者，多用之。

用青黛相和之墨　用淡墨六七成。加以青黛，即成黑色。

用他色相和之墨　如画山水之坡陀，有用赭石杂墨者，点苔有用石绿杂墨者。

墨色之显著者，古人分为六彩。何为六彩，黑、白、干、湿、浓、淡是也。浓淡之别，已详前说；墨之尚黑，固为本质。何以曰黑曰白，则在浓淡之间，使用得宜，则黑白之胜处可见矣。譬如画一山一石，皆有阴阳。其最易明了者，墨色淡处为阳，墨色浓处为阴；若从淡处染之更淡，则鲜明而显白，此即所谓白也；若从浓处染之更浓，则晦暗而显黑，此即所谓黑也。至所谓干，即指用焦墨而言。所谓湿，即指用淡渲墨而言。盖黑白干湿，虽出于墨之浓淡，而各有其异处，果使黑白不分，是无阴阳明暗。干湿不备，是无苍翠秀润。浓淡不辨，是无凹凸远近。则黑彩可分为六，良非过论；然非用墨有法，不能悟其神妙也。

用墨浓淡，不可太过，前贤亦历论之。盖用墨不可太浓，浓则掩没画之笔致，无由见其真趣，此与着色之不得其法，其病相同。用墨亦不可太淡，太淡则笔气困于怯弱，等于黑白不分，即阴阳明暗，无由辨之。果一画之成，何处用浓，何处用淡，能合于法，或由淡及浓，间浓以淡，更能于印象以外，发于自然，则画之能事毕矣。

笔之于墨，善用之，则可兼擅其长；不善用之，则有偏枯之弊。故昔人论画，或曰有笔而无墨，或曰有墨而无笔，如此评论，非真无笔无墨，盖如画时，皴染太少，以致石之轮廓，过于显露，树之枝干，近于格涩，则远望之，似乎无墨气，此即有笔无墨之谓也。又有画时，勾石之轮廓，作树之枝干。落笔既轻，烘染又过度，从远望之，似乎无笔法，此即有墨无笔之谓也。又评画于有笔而无墨者，谓之骨胜肉；于有墨而无笔者，谓之肉胜

骨；其笔墨相称者，谓之骨肉停匀。要之，使笔与墨，两能相和，又使墨色墨气，浓淡得宜，干湿得当，则可无以上所述之疵病矣。

用墨之笔，亦须随时随地，自为注意。有用秃笔为宜者，有用破笔为宜者，如水多墨少之笔，则宜用铺毫。墨多水少之笔，则宜用锐颖。其他，可以类推。

画之设色

　　画于笔墨之外，设色重焉。明杨慎曾言，有七十二色，但古今往往异称，亦有其色不常用者，故不分别列举，今就近日画家所常用以设色之物品，及其用法，先列述之。

　　胶　此为设色需要之品，盖和合各种色彩皆需此也。以清胶为最佳，用时以水蒸和之。

　　粉　用时以清胶研成团，再以水化之，佳者能发粉光。

　　花青　以广青末带葡萄色者为佳。如烘用时须时为侧动，以免枯焦，古谓之青黛。

　　藤黄　以嫩色者为上，可不用胶，着水即化。

　　赭石　以黄赤色鲜明者为上，铁色者为下，捣碎乳细，冲以微胶，淘出标用。

　　朱砂　以镜面砂为上，乳细取出标用。

　　石青　有二青、大青两种。其佳者为梅花片，亦须乳细，用胶取标方合用。

　　石绿　用法与石青同。

　　雄黄　以胶水磨用，凡石质之色，俱不可搀和，用雄黄气尤猛烈，触粉即变。

　　胭脂　以热水挤出用之，其色分初挤、再挤两种。近日多用

洋红，色泽逊于胭脂。又有紫花一种，亦红色也。

　　上述物品凡十，胶之用，则在和色，其他相杂以成色，品目至繁，盖无论何色，皆有主色与附色之别。如大红、大青、深黄等，皆主色也。如淡红、浅绛、淡绿、淡黄等，皆附色也。至设色之法，宜轻而不宜重，宜润而不宜枯，以合宜与灵活为标准。

　　设色之定则有二：一曰点染，一曰烘晕。画时，点可用单笔，染及烘晕，则非多笔不可，最简单，亦需用双管。点之用笔，系蘸一种深色于毫端，而徐徐运之，以求深浅之合度；染则以一笔着色，再用一笔，以水运之，由极淡之色，渐次而深，多则五六次，少则二三次；至于烘晕，则画时着此色之外，又加他色，以为衬托，使其原色，更可显明。譬如画白色之花，纸绢及粉，同为白色，仅用粉笔，何由显露，法在以微青之色，烘晕其外，更以水笔运之，用笔甚微，仿佛自有以至于无，使人只见粉色，不知有他色更烘染于外，则合法矣。即不用粉，但就原有纸绢之色，加以烘染，如树根石面，水纹云影，形容雪月之状态，以及区别所画之物，远近高下，向背正侧，亦皆恃此。凡关于画之设色，循此定则以求之，则可免随意涂抹之病。

　　画之所以重设色，因水墨之妙，只可规取精神，一经设色，即可形质宛肖。譬如山，四时之色不同，春山以青绿设色，夏山亦可用青绿，或用合绿赭石画之，秋山用赭石或青黛合墨画之，冬山亦用赭石或青黛合墨画之，则四时山色，明明浮露；至于合色之运用，在于平日随时之体念，亦不能泥守一法也。

　　古人作画，其设色往往不拘一格，大都发生于一时之兴趣。如画竹，本以青绿及墨为工，而宋苏轼则以朱色画之。如画雪中山水，多以水墨渲染空处，古人乃有以泥金填空处者，此均变格也。惟设色有不当，即为画病，如明戴文进画渔翁，衣作红色，古人画陶母截发留宾故事，染钗以金色，皆为一时所讥笑；因钓翁何能衣红，陶母贫至截发，何能发饰尚有金钗，皆不合于画理也。

　　画人物之设色，有所谓檀色者（亦称檀子），世多疑其所称。明杨慎《丹铅总录》，仅云浅赭所合，未详其用法，实则以墨和胭脂赭石，即为檀色。此本古法，用附志之。

学画之程序

画既分体，故各有专门，近以工笔写意，分为二大派，但画写意派者，当先从工笔，求其门径，则钩勒能得古法，色彩亦能沉着，如入手即画写意，非天资过人者，必致流于粗犷，此非过为高论，盖本于名画家所自述也。

画学既通，则挥毫落纸，无所谓难易，但初学画者，疑有千门万户，几将迷其涂径，或以不得导师，昧其程序，徒费时日，一无所成，即使摹仿得有粉本，不知画之精神体质之所在，亦不得称为美术也。今就浅切之义，略述于下，研求艺术者，或即此求之，亦普通之常识也。

画山水当先从树石入手，树石为眼中常有之印象，其经营位置，就日常所见，即可作为图案。惟如何下笔，今用浅说以明之，语多本于前人，非臆论也。

画树之法　初当先学画枯树，既能画成树身后，再学画添枝点叶。

画树身当分左右，如树向左者先画，树身后画，枝向右者先作枝，后画树身。

向右树第一笔自上而下，又折上谓之送。送笔宜圆若偏锋，即成扁笔。

向右树一笔即分丫，分丫处勿结。凡自上而下，自左而右，皆谓之走笔。

向左树大枝向右，向右树大枝向左。

凡向左枝皆自上而下，向右枝皆自下而上，此自然之理，即欲反画亦不顺手。

树身中直皴数笔，谓之树皮，根下白处、润处补一点两点，谓之树根。

大约画一树身，止用四笔即可。

画树一株独立者，其枝叶必下覆作态方合。二株一丛，必一俯，一仰，一欹，一直，一向左，一向右，一有根，一无根，一平头，一锐头，如作二根，须一高一下。

一树二树相近直立，则枝宜横出顶上，古人如画树三株，以第一株为主，第二、三株为客树。何以分主客，盖以近树为主树，其根在下可见者而言。所谓客树，则指较远之树，其根不可见者。如画主树之根，则主树之杪，不得高出客树之上，此亦分别远近也。

添叶之制，一树一种，叶色不可雷同，尤宜略分浓淡，如画丛树，则叶色不免相同，亦须加以间杂，以免两株混而为一。

画石之法　画石笔法，亦与画树相同，所有笔之转折处，不可太方太圆。

每画一石，上白下黑，白者阳也，黑者阴也，石面多平能受光，故白石旁及下或草苔所积，或不能受光故黑。

画石先画石之轮廓，再作石纹，画纹之后，方用皴法，石纹

为表示石之凹凸处，皴者石之质地所表现也。

石有面背之分，面多皴，背不宜多皴。

石下宜平，或在水中，或从土出，要有着落。今人画石，有若倒悬，或突置者，则无着落。

石必一丛数块，画时大小相间，且须相联络，石面宜一向，即不一向，亦宜大小有衔接顾盼之意。

画石佳否，以皴法为主要，详见后论皴法。

画石之墨，宜浓淡出之。渲染之法，亦当注意，至焦墨枯墨，则可作皴法时用之。

用笔宜中锋，否则多板滞之病，转折处不可露圭角。

上所举例，仅有树石两端，然画树之法，可推及于花竹。画石之法，可推及于山水。如画人物，则先学面部之位置，今就工笔画家及画传神者，所纪用笔之层次移录之。

画人面部用笔之层次　一画两鼻孔。二画鼻准下一笔。三画鼻准。四画鼻。先左后右，凡有两相对者，皆同。五画两眼角。六画左右两眼梢。七画左右眼上一笔。八画左右眼下一笔。九画眼珠。十画鼻。十一画上下眼皮。十二画上眼眶两笔。十三画下眼眶两笔。十四画眉。十五定地角。十六定下口唇。十七画口中一笔。十八画上口唇。十九画下口唇。二十画皴擢痕及发须髯。二十一画全地角。二十二画左右两太阳。二十三画两颧。二十四画两颐。二十五画两耳。二十六画两鬓。二十七画衣领。

至画人物之难工者，为手部。古谚有谓：画人难画手，画树难画柳，画兽难画狗。昔人论画，亦多征引此谚，画者既知其难，则尤当以古为法，不必畏难，力学以求工妙，此亦学画者应有之趋向也。

如画翎毛，则当先学画鸟之眼爪。如画畜兽，则当先学画兽之头尾。画蝶则当先学画翅。画鱼则当先学画鳞尾。他若鸟之飞鸣状态，兽之立卧状态，亦须一一分别，求其似而后工。此为学画之初步，余亦可以类推。

论章法

何谓章法，即谢赫六法所谓经营位置也。宋郭熙《画诀》，其开章明义，即曰：凡经营下笔，必合天地，何谓天地，谓如一尺半幅之上，上留天之位，下留地之位，中间方定意立景。清邹一桂《小山画谱》之释章法，则曰：章法者，以一幅之大势而言，幅无大小，必分宾主，一实一虚，一疏一密。又曰：布置之法，势如勾股，上宜空天，下宜留地。足见古今论画，均以章法为要书。

古人画稿，谓之粉本，盖于墨稿上，加描粉笔，用时扑入缣素，依粉痕落墨，故名之也。又有以柳条烧其端（古人称之曰朽笔），将所欲画者，规取大意，意所不合，则可擦去，复再画之，所以作粉本用朽笔，亦即注重章法而设。后人或有以此为不宜者，谓可束缚画趣，但初作画，画前先依前二法，以见章法合否，则为效至巨。盖既经落墨设色，则补救不易，不如先作此种粉本，既可存稿，亦可便于修正，至点染纯熟，则不需此矣。

如画山水，则必定一主峰，主峰既成，方推及其次；盖以此主峰为重心，他所加入，皆附属也。即使所画，仅止一花一石，此幅中，亦必定一主干，则画成之后，自合章法。

初作画时，最忌破碎散漫，以及堆砌，所以有此病，以为章法故。如入手能讲章法，每作一画，若有成竹在胸，大小远近，阴阳向背，疏处能疏，密处能密，自然印象，奔赴腕底，此由于

章法之纯熟，始能到此境界。

近人作画，有短幅小幅甚工，不能作长幅大幅者，推求其故，皆以入手未讲章法之故，第一步，研究章法，以多看古画，再则加以临摹；因古人之画，章法皆极整密。进一步，则在分别章法之可取法者，积以日月，即可自创己格，不必因袭于古人矣。

章法之合否，尤在研习画理，例如唐王维《山水论》所云：丈山尺树，寸马分人，远人无目，远树无枝，远山无石，远水无波，石看三面，路看两头，远山不得连近山，远水不得连近水，此皆画理，亦可谓画之术语，随时于此注意，可为章法之补助。

古人论画，有四知之说，亦可通悟于章法。何谓四知？一曰知天，二曰知地，三曰知人，四曰知物。今就本旨，参以所得，特列述之。

一曰知天：春夏秋冬，风雨晦明。时有不同，境物自异；如画山水，春夏之景，宜作秾秀，秋冬之景，宜作平远，有风无雨，只看树枝，有雨无风，树头低压。其点缀风雨中之器物，则人有被蓑笠及持伞者，船有挂帆及折帆者，其他花竹翎毛，亦各有不同之点，宜研究之。

二曰知地：山川器物，亦各不同，一有舛错，则乖画理，而章法亦随之致乱，故写何地之景物。即应就何地之山川器物，先加研讨，方可下笔。明董其昌《画旨》云：宋画至董源、巨然脱尽刻画之习，然惟写江南山则相似，若海岸图，必用大李将军，北方盘车驴网，必用李晞古、郭河阳、朱锐（所谓必用，即用其

画法也），黄子久专画海虞山（黄居常熟最久），王叔明专画苔云景（苔云系浙江湖州二水），宋时宋迪专画潇湘。各随所见，不得相混，此即知地之说也。

三曰知人：古人图画，多作故事，命意存乎鉴戒，晋曹植有言：观画者，见三皇五帝，莫不仰戴。见三季异主，莫不悲惋。见篡臣贼嗣，莫不切齿。见高节妙士，莫不忘食。见忠臣死难，莫不抗节。见放臣逐子，莫不叹息。见淫夫妒妇，莫不侧目。见令妃顺后，莫不嘉贵。此虽专为人物故事画而言，然作一切画时，皆当本此古义，如物肖形，能求雅质，则自然入古，或绘风俗，或寓讽刺，亦当以雅正出之。

四曰知物：郭忠恕《山水训》云：学画花者，以一株花置深坑中，临其上而瞰之，则花之四面得矣。学画竹者，取一枝竹，因月夜照其影于素壁上，则竹之真形出矣。学画山水者何以异此，诠释知物之义，此一端也。宋沈括《梦溪笔谈》之论画：则曰画牛虎皆画毛，惟马不画，大凡画马，其大不过尺，此乃以大为小，所以毛细而不可画。又宋彭乘《墨客挥犀》：纪欧阳修曾得古画，作牡丹一丛，其下有一猫，有客一见曰，此正午牡丹，何以明之，其花敷妍而色燥，此日中时花也。猫眼黑睛如线，此正午猫眼也；因猫眼早暮则睛圆，正午则如一线。以上二说，足见古人作画，于光学之视差，动植物之生理，皆有发明，不肯苟然落笔，可以概见，此亦知物之证也。

以上四说，系以章法与画法合论者；盖章法既定，画法缘之而生，不能偏废耳。

论皴法及点苔

画之山石树木，皆重皴法。其笔法，有浓淡、繁简、燥湿之不同，当求笔到意足，各宜合度。其所以合度，则在浓笔宜分明，淡笔宜骨力，繁笔宜检静，简笔宜沉着，湿笔宜爽朗，燥笔宜润泽；至山石之皴法，多创始于唐宋间人，盖古人作画，有染无皴，自唐李思训、王维始发明皴法也。用述派别于下：

小斧劈皴　李思训用点攒簇而成皴，下笔首重尾轻，形似丁头。后人以李为北宗。

雨雪皴　亦名雨点皴，王维亦用点攒簇成皴，下笔均直，形似稻谷。后人以王为南宗。

披麻皴　亦名麻皮皴，董源用王维渲淡法，下笔均直，点纵为长，遂变为此皴，巨然及元人多学之。

大斧劈皴　南宋刘松年作皴，犹作小斧劈法，李唐亦近之。夏圭、马远乃变其法，用侧笔皴，或用卧笔带水作皴，谓之带水斧研，则已非北宗之皴法。

长斧劈皴　许道宁、颜晖所作，一名曰雨淋墙头。

短笔皴　江贯道师巨然所作。

泥里拔钉皴　夏圭师李唐所作。

拖泥带水皴　米友仁所作，先以水遍抹山形坡形大小之处，

然后蘸佳墨横笔拖之。

卷云皴　郭熙画皴，原用披麻，至矾头石用笔多旋转，如卷云，故名。

解索皴　王叔明喜用长皴皴山峦，准头用笔多弯曲，故名。

马牙勾　李思训、赵千里所作多有之，盖先勾勒成山，却以大青绿着色，方用螺青苦绿碎皴染，兼以泥金作石脚。

荷叶筋　赵孟頫画山，分脉络，似荷叶，故名。

大抵皴法，以斧劈、披麻为二大宗，其他皴法，皆由二大宗变化而出，盖古人画中皴染，本非一格，每到画时，意之所至，就山之形势，石之式样，少变笔意，即自成一家矣。总之，皴法佳否，全视笔法，落笔轻松，则无多少厚薄之病，又能毛而不滞，光而不滑，则更擅其妙。上述马牙勾、荷叶筋，皆为皴法之别称，故以附缀；其他皴法不常用者则阙之。

初学皴法，当从披麻皴入手，因其便于规仿，复多变化。既通其法，又当以用墨之法，以为补助。古人作皴之用墨，其佳者，忽干忽湿，忽浓忽淡，有特然一下处，有渐渐渍成处，有淡荡虚无处，有沉着雄厚处，兼此五者，则皴法尽其长矣。

木树皴法，则较简单，如松皮作鳞皴，柏皮作绳皴，柳身作交叉麻皮皴，梅身要点擦横皴，梧桐树身作稀笔横皴，余作疏林丛灌之树身，则以简笔作皴即可。惟黑处留白，明处求暗，亦须加意耳。

点苔之法，亦为山石木树之关系最重者，且为一画之成，最

后着笔之处；盖通体片段，皴染已完，如何处墨光不显，何处墨气不厚，加以点苔，即能起色。点苔之诀，或圆或直或横，大要在每幅之用笔，不可凌杂；其有用尖点侧点之处，则宜疏不宜密。点苔一有不合，则佳画成为劣品，故古人极重视之。古画且有全不点苔者，因其渲染已佳，坡石岸根，皆隐显合度，无所用于点苔；然宋明以来之名家，则无不点苔矣。画青绿及工笔设色者，点笔或用大青大绿，每先用粉作底，再加颜色，此宋元人之法也。木树之根，画家亦多点苔，此为表示幽深之迹象，惟不能与枝叶相混耳。

论写生及写意

近世以画蔬果花草，随手点簇者，谓之写意；细笔钩染者，谓之写生。意谓写生者，当求形似，写意者写其意象，推及画人画物，皆蒙此称；不知古人所谓写生，即谓抒写人与物之生意，此诚画学之绝诣，断不能以写生与写意，立为画家之两派。今草此说，以写生写意，并列作一问题，则以画花卉翎毛及人物，须从此二者为研究也。

如画花卉，榻叶点花为第一步，钩叶点心为第二步。然钩叶点心，则为所画花叶之眉目，而画之优劣，亦于此判之。盖榻叶点花，如玉之有本质，一经钩叶点心，则雕琢以成器矣。至发枝立干，有先落笔者，有后落笔者，此在随时定之。其章法则在于得势，枝干能得势，则花叶布置，有同一之生趣。余若花之分瓣，枝之叠叶。因在讲明阴阳向背，然设深色有法，设浅色有法，全用水墨，亦当以浓淡分之。如此，方可见其神采。

如画翎毛，鸟之形态，不过飞者、鸣者、栖者、啄者而已。兽之形态，不过立者、卧者、奔者、跃者而已。得其形似，即谓写生；推及鳞介虫鱼，亦皆如此。惟画时，当从动物生性及其动作，加以推测。如画虎，宜作深山大泽，丛草密箐，不可旁画大树；以虎性之所宜，不乐近树也。如画雁，宜作平沙浅水，杂以芦苇；以雁性之所宜，乐于近水也。若宜于山泽者，画入庭院，

宜于栏槛者，画入原野，则乖物性，画即不工，盖于肖形之外，必当推测物性，则自然有生意矣。至鸟之眼爪，兽之首尾，皆宜特为注意，编者前已论之，如鸟之飞者，眼必画明，爪必画拳。栖者，眼必画侧视，爪必画蹈实。兽之立者，头必画昂，尾多画垂，其物之尾若蜷曲者则蜷曲。奔者，头必画俯，尾必画直，此虽琐琐，亦以本物之性，方可据以入画耳。

如画人物，写生写意，尤当并重，古人所谓传神阿堵颊上三豪，其言太简，或难曲喻，今举二例于下；盖其言画法亦详，可供研习也。

宋苏轼记僧维真画　吾尝见僧维真画曾鲁公，初不甚似，一日往见公归，而喜甚曰，吾得之矣。乃与眉后加三纹，隐跃可见，作仰首上视，眉扬而额蹙者，遂大似。

宋黄庭坚记李伯时画　李伯时为余作李广夺胡儿马挟儿南驰，取胡儿弓引满，以拟追骑，观箭锋所直发之，人马皆应弦也。伯时笑曰，使俗子为之，当作中箭追骑矣。

就二例言之，维真所画，不加眉后三纹，作仰首上视之象，则不似。李伯时所画，如作中箭追骑则落俗，此种真谛，实当于画外求之。上例所述为面貌，下例所述为器物，可见图写人物，凡属冠裳以及他物，若画何代之故事，亦应参考古制，方能悉合，而衣褶等描染以及着色，尤贵有生动之致，一落板滞，则有匠气，是如学琴者，杂有琵琶之声，终生不能入古矣。故写生与

写意，无论何种画体，皆当以此二者为范本，编者是以不惮辞费而列论也。其明确之剖解，则世之画家，不可视写意为画之一体，当视为画法之真诠耳。

画之落款及题识

画之落款，自宋以后始有之。元明迄清，尤成风尚，不但落款，更有作长篇之题识者，收藏家，或更以前人之名迹，乞后人之题咏，实则一画之成，各有画局，每画落款，各有一定之处，如或不得其当，则有伤画局矣。

古人落款，以单款为多，宋元人多有以姓名写于树石上者，其慎重如此，盖恐累其画局。其落款于姓名之外，或系以图名，或纪以年月，则因重视其画之意，亦非漫不加意。晚近以来，喜用长行题识，但雅俗之别，见者可一望而知，盖落款及题识，亦自有其一定之行款，而画幅空处，何处为宜，亦须于画时，先留其地位。则落款与题识，于画局映合成题。不惟无累于画局，且有补于画局矣。

画之款识，昔人有作隶书及真书者，近今风尚，则以行楷之字为宜，惟款识之写式，亦有定例，无论行数之长短，地位之横直，以不侵及画笔为要。尤为要者，如字有数行，则每行上端，皆须平头，每行之下端，即不整齐亦可；盖善书者，其于行款，有齐头不齐脚之谓也。若仅落款，则字体不可过有大小，求其匀洁，若有题识，后再署款，则题识之字可略大，写年月及姓名之字可略小，或落款一行，较题识之字，低一格写之，以示识别；至有需抬写处，只可平抬，或空一格，不可抬写出他行之上，此

皆古人成法，故本所见闻而述之。

古人款识之佳者，其人必工书法，如元之倪瓒、吴镇，明之沈周、文徵明、董其昌，清之恽寿平、金农，此皆著名而可常见其书画者，故古人有书画同源之说，良非偶然。至款识之字体，以劲拔疏逸为擅长；用墨则宜浓淡相参，以免板滞。若用墨过浓，则款识之墨气太重，亦足使画减色也。

落款之字句，宜简洁，如近人于姓名之上，加以别号，于姓名之下，复系以画时所在之地，又缀以斋馆楼轩，字句冗长，良非所宜；至题识亦有区别，以能阐发所画之理趣为上，盖画之意趣未尽，题以发之，此最有味；其次则妙词佳语，别有风裁，亦可使画生色。近人尝谓画有可不题款者，惟金农之画，不可无题，即此意也。若题此画仿某派某人，或题用某派某人之法，则非其画确可证合不可，否则徒使人腾笑而已。

画之品目

我国国画，始盛于唐，大盛于宋，元明迄清，代有作者。其秉笔著录画人姓氏，品第所长，则始于唐张彦远《历代名画记》。其所著录，自轩辕至会昌（唐武宗纪元）凡三百七十一人。宋郭若虚《图画见闻志》所著录，自会昌至熙宁（宋神宗纪元）凡二百七十四人。邓椿《画继》所著录，自熙宁至乾道（宋孝宗纪元）凡一百十九人。元陈德辉《续画记》，自高宗至宋末，复著录，凡一百五十人。元夏文彦《图画宝鉴》，实集诸志记以成，自轩辕至元共一千五百余人。明韩昂曾编续编，自明初至正德（明武宗纪元）又得一百七人。自明正德至清，能画者尤多，著录姓氏，或将突过前代；惟妙迹流传，唐宋之画，存于今日，已不多见，此则可为国画惜也。幸其笔法，衍为宗派，流传至今，犹可寻泽；其所赖以流传者，实在古人论画之文字，以及前述记志各书，能著录其源流而已。编者惜不能作有统系之纪述，用述大凡，使知我国国画有如此之历史，当更发挥而昌大之。

论画之纪录，蔚成篇幅，传于今者，以晋顾恺之《魏晋胜流画赞》《画云台山记》二篇为最古，次则梁元帝《山水松石格》一篇。唐以后，则画家述其所得，笔录颇多，大都重山水一派。至宋释仲仁《梅谱》，元李衎《竹谱》，王绎《写像秘诀》，则详其画法，其兼附图案者，则以宋人《梅花喜神谱》为之倡。嗣后

画谱，多采其法。清之画谱，最著称者，为《芥子园》《十竹斋》二种。《芥子园》多本李长蘅之旧辑，论判至确，图说并详，李为名画家，故其能深入画境，而以浅显之文字出之。《十竹斋》印行之本，兼注重于设色，初学得之，亦可为设色之范本，近今印刷日精，影印古画，墨光色彩，几能乱真，便于临摹，远胜古昔，然画谱能兼设色，实《十竹斋》为之先也。

古人评画，有单取士夫画为一派者，又谓之文人画，董其昌曾专论之，其言曰：文人之画，自王维始，其后董源、巨然、李成、范宽为嫡子，李伯时、王晋卿、米芾及其子友仁，皆从董、巨得来，直至元四大家，黄公望、王蒙、倪瓒、吴镇，皆其正传。吾朝文（徵明）、沈（周），又远接衣钵。据上所述，实即山水南宗一派，惟画家多以工诗文称，故目为文人体。又赵孟頫问画道于钱舜举，何以称士大夫画？钱曰：王维、李成、徐熙、李伯时，皆士夫之高尚者，所画能与物传神，尽其妙也。然又有关捩，要无求于世，不以赞毁挠怀，据此以徐熙列入，足见无论何种画体，皆有士夫一派，要在能有书卷气，无论写意工致，总不落俗，尤在人品之高尚，则其画益重矣。

古人论画，以神妙能逸，分为四品，始于唐朱景玄《名画录》，后之论画者多从之，神品妙品，固非天资与学力，相合而成，不能遽及；若能品则学力所可造就，得专门擅长之一体，即可无负。所谓逸品，则近人论画，有书卷气、有金石气者属之，亦即士夫体，文人派之别称也。

画与书学之关系

书画同源，此为古今不可更易之定论，李日华论画云：学画必在能书，方知用笔。此尤为经验之谈，历视古今名画家，无有不工书者，且有以书法入于画法者，如明王世贞《艺苑卮言》所载，语曰：画石如飞白木如籀（此本赵孟頫之说）。又云：画竹干如篆，枝如草，叶如真，节如隶（此本元柯九思之说），郭熙、唐棣之树，文与可之竹，温日观之葡萄，皆从草法中得来，此书与画通之证；至画石之轮廓，树之枝干，用笔当如书家之用中锋，即一笔之起讫，视若平常，亦必如书家映带成趣之致。皴擦点染，虽与书法不同，而用笔仍与作书相类，故学画并应同时研究书法，则事半而功倍矣。

画之落款及题识，所用书体，亦各有所宜，例如标举图名，多作篆隶，对于尊辈署款，宜作楷书，其他款识，用行楷最宜，或作草书亦可。是以画家不讲书法，则困于应用，古画家拙于书者，以明仇英为最著，然其落款，仅以隶书署其姓名，亦至工整，如款识之字恶杂，即所画至工，亦无价值。

以书法变入画法，最著者为陆探微，陆见王献之之联绵书，以一笔出之，悟其笔意，创作一笔画，昔人记陆所画天王像之衣褶，如草篆，一袖作六七折，气势不断，确以一笔出之。元王蒙所画山水树石，犹师其意，一笔不断，自有奇古疏落之气势；盖

笔用中锋，腕力又足以副之，故能成此画格，但非笔法纯熟，又值画思坌涌，不能得此境界也。

作画之时，最忌有昏惰之气，要必神闲意定，然后命笔，宋郭思所谓不敢以轻心掉之，不敢以慢心忽之，此与作书时意境至合。总之，笔所到处，精神必须贯注，则章法笔法，并皆佳妙，况书家之分行布白，与画之章法，有可互证，此在善学画者求之。

古人论书之笔法，有曰：如锥画沙，如印印泥，折钗股，屋漏痕；高峰堕石，百岁枯藤，惊蛇入草，此皆托为譬喻。前四喻，指落笔之浑成而能遒劲；后三喻，指落笔之险峻而辅以轻矫。王世贞又曾列举此论，以示画法，可见论画论书，若合辙矣。

前代评品艺术，以书画相提并论者至多，其能自述所得，以晋王旷告其儿子羲之二语为最有见，其曰：画乃吾自画，书乃吾自书。此足以推倒一切，盖他种学问，不可存有我见，若书与画，则一人有一人之真我，如王旷所言，吾自画之，吾自书之，则其书画，空无依傍，能有真我，可以想见。何谓真我，譬如摹临画本，往往貌似神非；若能自出机杼，无论工拙，皆有一种精神，即为真我，此为学画应知之涂径，亦即人生与艺术，人我相较，各有不同之要点，故纵论及之。

余 论

明窗净几，笔砚精良，此为画时，此为画地，如有好山水好花树，可以坐对，则所画，可得天然景物之助，能使画者快意，不求工而自工；如局促一室，不得天然景物增益画时之兴趣，则展玩名画，视其开合起伏联络映带之笔法，以作意境，或取古人咏画题画之诗，再三吟讽，以畅机趣，则亦补助之方法也。

画时所用器物，古人于其经验，每多纪载，今略述之，亦以举例而已，余以类推，则在画者之随时体会耳。

墨宜画时新研，陈宿者不可用。

研墨宜用温水或河水，井水冷凝，恐滞墨胶。

砚宜日洗，以免有宿墨陈墨，所用大小之笔，亦如之。

笔宜开饱，浸水讫，然后蘸墨，则吸墨匀畅；若先蘸墨而后蘸水，墨必被水冲散。

画碟宜多，用二寸围白地无花者，旧窑更佳，用过宜即洗净。

笔� 亦不可少，亦以白瓷者为宜。

贮胶之杯，宜用瓷，冬时胶冻，可用微火烘之，或用铜器之外衬，以免炙裂；惟不可用铜质之物贮胶，恐有铜锈，亦致变色。

贮颜色之杯，宜用合盛之，一经用过，即合其上覆之盖，以免尘滓侵入；如杯有余水，宜拭净。

画时须贮水二器，一洗笔，一调颜色，污即更换。

烘染之画，必须墨及颜色，上次已干，再作第二次，烘染多者，以次推之，如不待其干，即作第二次之烘染，可损色彩。古人有在纸绢之背，别加烘染者，则以青绿重色为多，不必一定效之。

纸绢经矾过者宜画，如画生纸，用墨宜注意。

画时宜立以运笔，则画几宜略高，此指画巨幅而言，如小帧及扇，则可坐画。

画凡须置压尺、界尺，以压尺可压纸绢，不受风力掀动；界尺可知尺寸，画时或须用之。

以上所述，虽多列器物，但至有关于画法，若墨及颜色之调和，有非笔墨所可尽者，在画者能自喻之。

画中款识，如画成之时，即用作画之笔墨写之，尤为合宜，一可合于章法；一墨色浓淡，与画相合，弥见气韵之生动。

画中加印图书，除署款之下，不得不用，余不可多盖，名家于画之左角，加一印者，名为压角，盖恐有割截之害，以此为识别耳。凡画有不落款仅盖用画者姓名印之时，亦当审视盖印之地位，不可随意盖用，有损于画；古人往往于树隙石角盖印，此可法也。